颜真卿多宝塔碑

中国碑帖原色放大名品

墨点字帖·编写

长江出版传媒

湖北美术出版社

墨点字帖

图书在版编目（CIP）数据

颜真卿多宝塔碑／墨点字帖编写. — 武汉：湖北美术出版
社，2016.9（2019.3 重印）
　（中国碑帖原色放大名品）
　ISBN 978-7-5394-8805-9

　Ⅰ．①颜…　Ⅱ．①墨…　Ⅲ．①楷书—碑帖—中国—唐
代　Ⅳ．① J292.24

中国版本图书馆 CIP 数据核字（2016）第 214448 号

责任编辑：熊　晶
策划编辑：**墨点字帖**
技术编辑：李国新
封面设计：**墨点字帖**

中国碑帖原色放大名品
颜真卿多宝塔碑　　　　　© 墨点字帖　编写

出版发行：长江出版传媒　湖北美术出版社
地　　址：武汉市洪山区雄楚大道 268 号 B 座
邮　　编：430070
电　　话：（027）87391256　　87679541
网　　址：http://www.hbapress.com.cn
E - mail：hbapress@vip.sina.com
印　　刷：武汉精一佳印刷有限公司
开　　本：889mm×1194mm　　1/8
印　　张：5.75
版　　次：2016 年 11 月第 1 版　　2019 年 3 月第 4 次印刷
定　　价：30.00 元

注：书内释文对照碑帖进行了点校，特此说明如下：
　1. 繁体字、异体字，根据《通用规范字表》直接转换处理。
　2. 通假字、古今字，在释文中先标出原字，在字后以（）标注其对应本字、今字。存疑之处，保持原貌。
　3. 错字先标原字，在字后以＜＞标注正确的文字。脱字、衍字及书者加点以示删改处，均以［］标注。原字残损不清处，
以□标注；文字可查证的，补于□内。

法律顾问：中南财经政法大学知识产权研究中心研究员　　陈水源

前 言

颜真卿（七〇九—七八五），字清臣，京兆万年（今陕西西安）人，祖籍琅玡临沂（今山东临沂费县）。曾任平原郡太守，官至吏部尚书、太子太师，封鲁郡开国公，故后世又称『颜平原』『颜鲁公』。颜真卿是与王羲之齐名的杰出书法家，楷书四大家之一，其楷书、行书一变盛行多年的妍美之风，以雄浑厚重的书风开宗立派，对后世影响深远。

《多宝塔碑》全称《大唐西京千福寺多宝塔感应碑文》，记载了楚金禅师因诵《法华经》而生感应，修建千福寺多宝塔的经过。碑立于天宝十一年（七五二），高二百八十五厘米，宽一百零二厘米，楷书三十四行，满行六十六字。此碑用笔精严，结体匀稳，秀丽刚健，加之石坚刻深，传拓得神，后世学书者多以之启蒙。此碑为颜真卿传世作品中时间较早的一件，被视为其早期书法风格的代表作。

大唐西京千福寺多寶佛

塔感應碑文

南陽岑勛撰

朝議郎判尚書武部員外郎琅

邪顏真卿書朝散大

大唐西京千福寺多宝佛塔感应碑文。南阳岑勋撰。朝议郎判尚书武部员外郎。琅邪颜真卿书。朝散大

夫撿校尚書都官郎中

東海徐浩題額

粵妙法蓮華諸佛之秘藏

也多寶佛塔證經之踴現

也發明資乎十力弘建

夫。撿（检）校尚书都官郎中。东海徐浩题额。粤妙法莲华。诸佛之秘藏也。多宝佛塔。证经之踊现也。发明资乎十力。弘建在

於四依。有禪師法号楚金。姓程。廣平人也。祖父並信著釋門。慶歸法胤。母高氏。久而無姙。夜夢諸佛。覺而有娠。是生龍象之徵。無取

於四依。有禅师法号楚金。姓程。广平人也。祖父并信著释门。庆归法胤。母高氏。久而无妊。夜梦诸佛。觉而有娠。是生龙象之征。无取

熊羆之兆　誕弥厥月　炳然
殊相岐嶷絶於羣茹　髫齓
不為童遊　道樹萌牙　徜豫
章之楨幹　禪池畎澮　涵巨
海之波濤　年甫七歳居然

熊罴之兆。诞弥厥月。炳然殊相。歧嶷绝於羣茹。髫齓不为童游。道树萌牙。岑豫章之桢干。禅池畎浍。涵巨海之波涛。年甫七岁。居然

猒俗自誓出家禮藏探経
法華在于宿命潛悟如識
金璟揔持不遺若注瓶水
九歲落髮住西京龍興寺
従僧籙也進具之年昇座

厌俗。自誓出家。礼藏探经。法华在手。宿命潜悟。如识金环。总持不遗。若注瓶水。九岁落发。住西京龙兴寺。从僧籙也。进具之年。升座

講法頓收珍藏異窮子之
疾走直詣寶山無化城而
可息尔後因静夜持誦至
多寶塔品身心泊然如入
禪定忽見寶塔宛在目前

講法。顿收珍藏。异穷子之疾走。直诣宝山。无化城而可息。尔后因静夜持诵。至多宝塔品。身心泊然。如入禅定。忽见宝塔。宛在目前。

6

釋迦分身遍滿空界行勤
聖現業淨感深悲生悟中
淚下如雨遂布衣一食不
出戶庭期滿六年揅建茲
塔既而許王璀及居士趙

释迦分身。遍满空界。行勤圣现。业净感深。悲生悟中。泪下如雨。遂布衣一食。不出户庭。期满六年。誓建兹塔。既而许王璀及居士赵

崇信女普意善来稽首咸

捨祢財禪師以為輯莊嚴

之因資爽塏之地利見千

福默議於心時千福有懷

忍禪師忽於中夜見有一

水發源龍興流注千福清
澄泛灩中有方舟又見寶
塔自空而下久之乃滅即
今建塔處也寺內淨人名
法相先於其地復見燈光

水。发源龙兴。流注千福。清澄泛灩。中有方舟。又见宝塔。自空而下。久之乃灭。即今建塔处也。寺内净人名法相。先於其地。复见灯光。

遠望則明近尋即滅竊以

水流開於法性舟泛表於

慈航塔現兆於有成燈明

尔於無盡非至德精感其

孰能與於此及禪師建言

远望则明。近寻即灭。窃以水流开於法性。舟泛表於慈航。塔现兆於有成。灯明示於无尽。非至德精感。其孰能与於此。及禅师建言。

雜然歡懌負畚荷插于橐

于橐于囊登登憑憑是板是築

灑以香水隱以金錘我能

竭誠工乃用壯禪師每夜

於築階所懇志誦經勵精

杂然欢怿。负畚荷插（锸）。于橐于囊。登登凭凭。是板是筑。洒以香水。隐以金锤。我能竭诚。工乃用壮。禅师每夜於筑阶所。恳志诵经。励精

行道眾聞天樂咸嗅興香

喜歎之音聖凡相半至天

寶元載創構材木肇安相

輪禪師理會佛心感通

帝夢七月十三日勅內

行道。众闻天乐。咸嗅异香。喜叹之音。圣凡相半。至天宝元载。创构材木。肇安相轮。禅师理会佛心。感通帝梦。七月十三日。敕内

侍趙思侃求諸寶坊驗以
所夢入寺見塔禮問禪師
聖夢有孚法名惟肖其目
賜錢五十萬絹千匹助建
修也則知精一之行雖先

侍赵思侃。求诸宝坊。验以所梦。入寺见塔。礼问禅师。圣梦有孚。法名惟肖。其日赐钱五十万。绢千匹。助建修也。则知精一之行。虽先

天而不违。纯如之心。当后佛之授记。昔汉明永平之日。大化初流。我皇天宝之年。宝塔斯建。同符千古。昭有烈光。於时道俗景附。

天而不違純如之心當後佛之授記昔漢明永平之日大化初流我皇天寶之年寶塔斯建同符千古昭有烈光於時道俗景附

檀施山積，庀徒度財。功百其倍矣。至二載。勑中使楊順景宣旨。令禪師於花蕚樓下迎多寶塔額。遂總僧事。備法儀。宸睠俯

臨額書下降又賜絹百疋

聖札飛毫動雲龍之氣象

天文挂塔駐日月之光輝

至四載塔事將就表請慶

齋歸功帝力時僧道四

部。会逾万人。有五色云团辅塔顶。众尽瞻睹。莫不崩悦。大哉观佛之光。利用宾于法王。禅师谓同学曰。鹏运沧溟。非云罗之可顿。心

觷會逾萬人有五色雲團
輔塔頂眾盡瞻觀莫不崩
悅大哉觀佛之光利用賓
于法王禪師謂同學曰鵬
運滄溟非雲羅之可頓心

游寂灭。岂爱网之能加。精进法门。菩萨以自强不息。本期同行。复遂宿心。凿井见泥。去水不远。钻木未热。得火何阶。凡我七僧。聿怀

游寂滅豈愛納之能加精

進法門菩薩以自強不息

本期同行復遂宿心鑿井

見泥去水不遠鑽木未熟

得火何階凡我七僧聿懷

一志畫夜塔下誦持法華

香煙不斷經聲遞續炯以

為常沒身不替自三載每

春秋二時集同行大德四

十九人行法華三昧尋奉

一志。昼夜塔下。诵持法华。香烟不断。经声递续。炯以为常。没身不替。自三载。每春秋二时。集同行大德四十九人。行法华三昧。寻奉

19

恩旨許為恆式前後道場

所感舍利凡三千七十粒

至六載欲葬舍利預嚴道

場又降一百八粒畫普賢

變於筆鋒上懸得一十九

恩旨。許为恒式。前后道场。所感舍利凡三千七十粒。至六载。欲葬舍利。预严道场。又降一百八粒。画普贤变。於笔锋上联得一十九

20

粒莫不圓體自動浮光瑩

然禪師無我觀身了空求

法先刺血寫法華經一部

菩薩戒一卷觀普賢行經

一卷乃取舍利三千粒盛

以石函兼造自身石影跪

而戴之同置塔下表至敬

也使夫舟遷夜壑無變度

門劫筭墨塵永垂貞範又

奉為主上及蒼生寫妙

以石函。兼造自身石影。跪而戴之。同置塔下。表至敬也。使夫舟迁夜壑。无变度门。劫算墨尘。永垂贞范。又奉为主上及苍生写妙

22

法蓮華經一千部金字三十六部用鎮寶塔又一寫一千部散施受持靈應既多其如本傳其載敕內侍吳懷寶賜金銅香鑪萬一

法莲华经一千部。金字三十六部。用镇宝塔。又写一千部。散施受持。灵应既多。具如本传。其载。敕内侍吴怀实赐金铜香炉。高一

丈五尺奉表陳謝手詔批
云師弘濟之願感達人天
莊嚴之心義成因果則法
施財施信所宜先也
上握至道之靈符受如來

丈五尺。奉表陈谢。手诏批云。师弘济之愿。感达人天。庄严之心。义成因果。则法施财施。信所宜先也。主上握至道之灵符。受如来

之法印非禪師大慧超悟

無以感於宸衷非主

上罷文明無以鑒於誠

顏倬彼寶塔為章梵宮經

始之功真僧是葺克成之

之法印。非禅师大慧超悟。无以感於宸衷。非主上至圣文明。无以鉴於诚愿。俾彼宝塔。为章梵宫。经始之功。真僧是葺。克成之

业程立斯崇尔其为状

也则岳簪莲披云垂盖偃

下欹崛以踊地上亭盈

媚空中崦崦其静深旁

赫以弘敞礇礖承陛琅玕

綷欂。玉瑱居楹。银黄拂户。重檐叠於画栱。反宇环其壁珰。坤灵颂贠以负砌。天祇俨雅而翊户。或复肩。挐挐（鸷）鸟。肘摄修蛇。冠盘巨龙。

綷欂玉瑱居楹銀黄拂户

重篾詹疊於畫栱反宇環其

辟瑠坤靈贠扇以負天

祇儼雅而翊户或復肩架

挈鳥肘摎偹虵冠盤巨龍

帽抱猛獸勃如戰色有奭
其容窮繪事之筆精選朝
英之偈贊若乃開扃窺
奥祕二尊分座疑對鷲山
千帙發題若觀龍藏金碧

炅晃。环珮葳蕤。至於列三乘。分八部。圣徒翕习。佛事森罗。方寸千名。盈尺万象。大身现小。广座能卑。须弥之容。欻入芥子。宝盖之状。

炅晃環珮葳蕤至扵列三

乘分八部聖徒翁習佛事

森羅方寸千名盈尺萬象

大身現小廣座能卑須弥

之容欻入芥子寶盖之狀

頓覆三千昔衡岳思大禪

師以法華三昧傳悟天台

智者尔来寂寥罕契朕真要

法不可以久廢生我禪師

嗣其業繼明二祖相望

顿覆三千。昔衡岳思大禅师。以法华三昧。传悟天台智者。尔来寂寥。罕契真要。法不可以久废。生我禅师。克嗣其业。继明二祖。相望

30

掌也入聖流三乘教門總

法侶聚沙能成佛道合

方捨陰界為妙門驅塵勞

玄關於一念照圓鏡於十

百年夫其法華之教也開

百年。夫其法华之教也。开玄关於一念。照圆镜於十方。指阴界为妙门。驱尘劳为法侣。聚沙能成佛道。合掌已入圣流。三乘教门。总

31

而歸一八萬法藏我為最

雄譬猶滿月麗天螢光列

宿山王映海蟻垤羣峯嗟

乎三界之沈寐久矣佛以

法華為木鐸惟我禪師超

而归一。八万法藏。我为最雄。譬犹满月丽天。萤光列宿。山王映海。蚁垤群峰。嗟呼。三界之沉寐久矣。佛以法华为木铎。惟我禅师。超

然深悟其兒也岳瀆之秀
冰雪之姿果脣貝齒蓮目
月面望之屬即之溫觀相
未言而降伏之心已過半
矣同行禪師抱玉飛錫龔

然深悟。其兒（貌）也。岳瀆之秀。冰雪之姿。果脣貝齒。蓮目月面。望之厉。即之溫。睹相未言。而降伏之心已过半兒。同行禪師抱玉。飞锡。袭

33

衡台之祕躅傳止觀之精

義或名高帝選或行密

衆師共弘開示之宗盡契

圓常之理門人蕊岂如嚴

靈悟淨真真空法濟等以

定慧為文質以戒忍為剛
柔舍朴玉之光輝等旍檀
之圍繞夫發行者因因圓
則福廣起因者相相遣則
慧深求無為於有為通解

定慧为文质。以戒忍为刚柔。含朴玉之光辉。等旍檀之围绕。夫发行者因。因圆则福广。起因者相。相遣则慧深。求无为於有为。通解

35

脱於文字。舉事徵理。含亳強名。偈曰。佛有妙法。比象蓮華。圓頓深入。真淨無瑕。慧通法界。福利恒沙。直至寶所。俱乘

脱老於文字舉事徵理舍亳

強名偈曰

佛有妙法比象蓮華圓頓

深入真淨無瑕慧通法界

福利恒沙直至寶所俱乘

大車其一於戲上士發行正勤緬想寶塔思弘勝因圓階巳就層覆初陳乃昭帝夢福應天人其二輪奐斯崇為章淨域真僧草創

大车。其一。於戏（呜呼）上士。发行正勤。缅想宝塔。思弘胜因。圆阶已就。层覆初陈。乃昭帝梦。福应天人。其二。轮奂斯崇。为章净域。真僧草创。

聖主增飾中座眈眈飛簷

翼翼薦臻靈感歸我帝

為祺念彼後學心滯迷封

昏衢未曉中道難逢常驚

夜枕還懼真龍不有禪伯

圣主增饰。中座眈眈。飞檐翼翼。荐臻灵感。归我帝力。其三。念彼后学。心滞迷封。昏衢未晓。中道难逢。常惊夜枕。还惧真龙。不有禅伯。

山納壤教門稱頓慈力能

廣助起聚沙德成合掌開

佛知見法爲無上 其五情塵

雖雜性海無漏定養聖胎

谁明大宗。其四。大海吞流。崇山纳壤。教门称顿。慈力能广。功起聚沙。德成合掌。开佛知见。法为无上。其五。情尘虽杂。性海无漏。定养圣胎。

染生迷觳。斷常起縛。空色同謬。薝蔔現前。余香何嗅。其六。彤彤法宇。繫我四依。事該理暢。玉粹金輝。慧鏡无垢。慈灯照微。空王可托。本

染生迷觳斷常起縛空色
同謬薝蔔現前餘香何嗅
其六彤彤法宇繫我四依事
該理暢玉粹金輝慧鏡無
垢慈燈照微空王可托本

顧同歸，其七。

天寶十一載歲次壬辰

四月乙丑朔廿二日戊戌建

成建勅撿（檢）校塔使

議大夫行內侍趙思侃

願同歸。其七。天宝十一载。岁次壬辰。四月乙丑朔廿二日戊戌建。敕捡（检）校塔使。正议大夫。行内侍赵思侃。

判官内府丞車沖

撿挍僧義方

河南史華

判官内府丞车冲。捡（检）校僧义方。河南史华刻。

二十一頁